越玩越聰明的

數學遊戲 **8**

吳長順 著

三民書局

國家圖書館出版品預行編目資料

越玩越聰明的數學遊戲 8／吳長順著.－－初版一刷.－－臺北
市：三民，2019
　　面；　公分

　　ISBN 978－957－14－6652－1　（平裝）
　　1.數學遊戲

997.6　　　　　　　　　　　　　　　　108003738

© 　越玩越聰明的數學遊戲 8

著 作 人	吳長順
責任編輯	戎品儒
美術設計	黃顯喬
發 行 人	劉振強
發 行 所	三民書局股份有限公司
	地址　臺北市復興北路386號
	電話　(02)25006600
	郵撥帳號　0009998－5
門 市 部	(復北店)臺北市復興北路386號
	(重南店)臺北市重慶南路一段61號
出版日期	初版一刷　2019年7月
編　　號	S 317380

行政院新聞局登記證局版臺業字第○二○○號

ISBN　978－957－14－6652－1　　（平裝）

http://www.sanmin.com.tw　三民網路書店
※本書如有缺頁、破損或裝訂錯誤，請寄回本公司更換。

原中文簡體字版《越玩越聰明的數學遊戲3－數學魔法》(吳長順 著)
由科學出版社於2015年出版，本中文繁體字版經科學出版社
授權獨家在臺灣地區出版、發行、銷售

前　言

　　著名數學家懷爾斯1995年因成功證明懸而未決
350年的「費瑪大定理」而名震一時，他深知興趣
對於數學家的成長過程中起了很大的作用。懷爾斯
回憶說，他10歲時在一本連環畫上第一次知道了什
麼是「費瑪大定理」，這成為他孜孜不倦的起點。
家長和老師們要做的，並不是要給孩子多麼豐富多
彩的知識世界，而應該給孩子一個接觸數學的機會，
下一個數學家可能就出在你家。

　　本書正是抓住青少年喜歡遊戲的天性，讓青少
年盡早接觸數學，體驗數學的魔力，並由此愛上數
學，徹底消滅數字恐懼症。如果說第一口奶易讓孩
子產生依賴的副作用，那循循善誘的引導不正是家
長所需要的嗎？愛孩子，就要給孩子更多的愛、更
多的正能量，那就讓孩子早些接觸數學。

　　數學有魔法，趣題是妙招。因為有趣的數學題
目能夠誘發青少年的探究心理，激發學習數學的興
趣，同時發揮分散數學難點以及啟迪數學思維、激
發學生主動參與學習的作用。

　　本書集知識性、實用性和趣味性於一體，閱讀

本書，既能提高青少年學習數學的積極性、拓寬知識視野，又能培養他們的分析問題和解決問題的能力，體會數學無盡的樂趣和奧妙，從而將「要我學」變成「我要學」，體會到學習的樂趣。有了興趣，我們才會對目標充滿感情，才會奮起直追，充滿動力。

　　數學的世界高深莫測，但是學習數學有「魔法」。我們相信，通過認真閱讀本書，一定能讓各位家長和老師聽到孩子數學成績拔群的聲音！

<div style="text-align: right">

吳長順

2015 年 2 月

</div>

目　次
CONTENTS

一、智慧旋風

1▶ 旋風填數之 I ★☆☆

這是用上 1～10 組成的旋風圈。請將沒有填上的數字分別填入空
格內，使每條直線上的三個數之和皆為 14。

你能很快完成嗎？

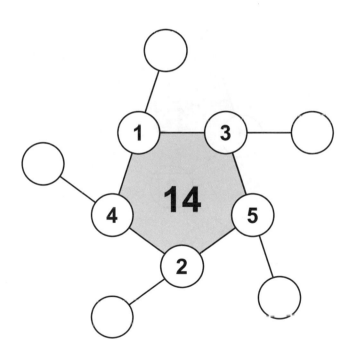

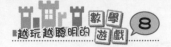

1▶ 旋風填數之１ 答案

2 **旋風填數之 2** ★☆☆

這是用上 1〜10 組成的旋風圈。請將沒有填上的數分別填入空格

內，使每條直線上的三個數之和皆為 16。

你能很快完成嗎？

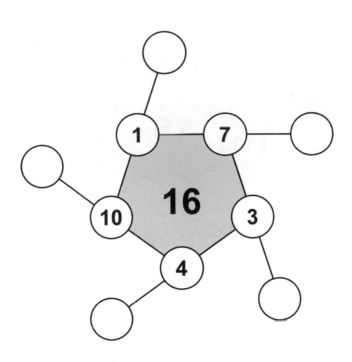

2▶ 旋風填數之2 答案

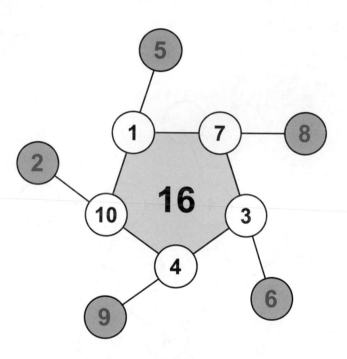

3 ➤ 旋風填數之 3 ★☆☆

這是用上 1～10 組成的旋風圈。請將沒有填上的數分別填入空格
內，使每條直線上的二個數之和皆為 17。

你能很快完成嗎？

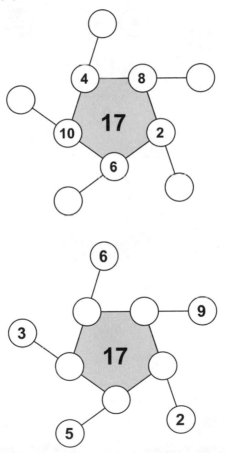

3▶ 旋風填數之 3 答案

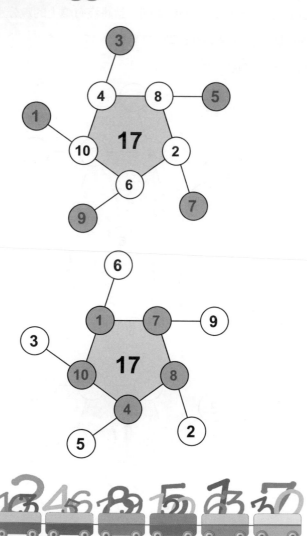

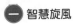

4▶ 智慧旋風之 I ★☆☆

這是一個由 1～12 排列的「智慧旋風」填數圖，部分數已經填好，請你將沒有填入的數填上，使每條線上的三個數之和都相等。你來試試看，能完成嗎？

4 ▶ 智慧旋風之 I 答案

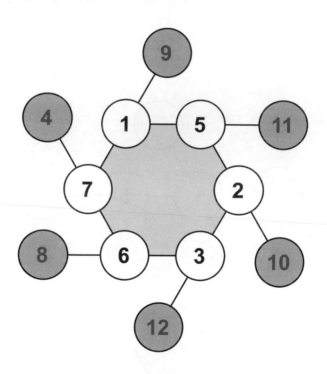

8

5 智慧旋風之 2 ★★☆

這是一個由 1～12 排列的「智慧旋風」填數圖，部分數已經填好，
請你將沒有填入的數填上，使每條線上的三個數之和都相等。
你來試試看，能完成嗎？

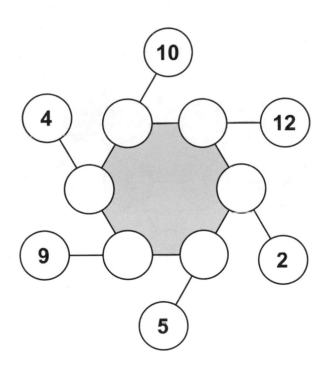

5▶ 智慧旋風之2 答案

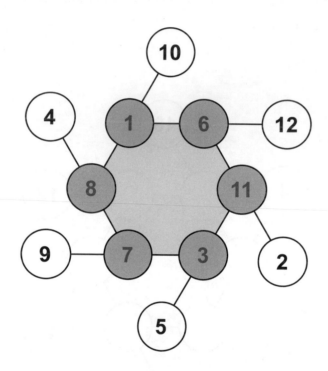

6▶ 智慧旋風之 3 ★★☆

這是一個由 1～12 排列的「智慧旋風」填數圖，部分數已經填好，
請你將沒有填入的數填上，使每條線上的三個數之和都相等。
你來試試看，能完成嗎？

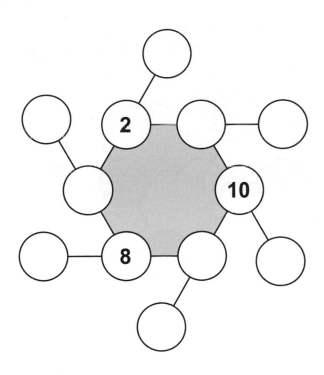

6 智慧旋風之 3 答案

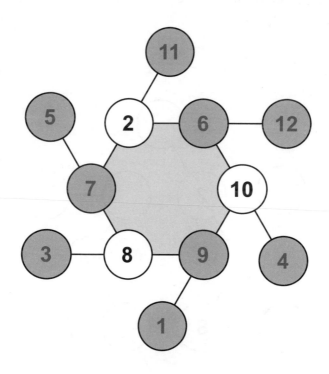

7 **畫方隔數**

請在每個數字串上畫出同樣大小的四個正方形，將這些數完全分開。有趣的是，完成後各數字串每個大正方形上的數之和都相等。

試試看，你能辦到嗎？

```
3 7 2 1 5 4 6

4 5 3 1 6 2 7

5 6 2 3 1 7 4

6 4 5 1 2 7 3
```

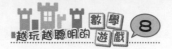

7 ▶ 畫方隔數 答案

二、五環填數

8 五環填數之 1 ★☆☆

請將 1～11 各數（部分數已填）填入空格內，使每個圓環上的四個數之和皆為 18。

你能完成嗎？

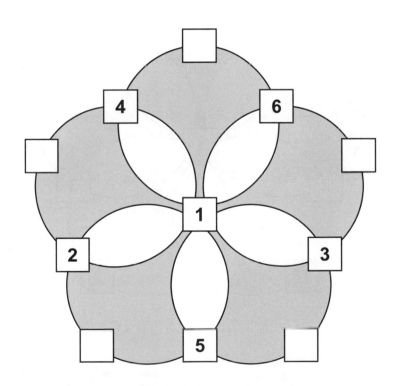

8▶ 五環填數之 | 答案

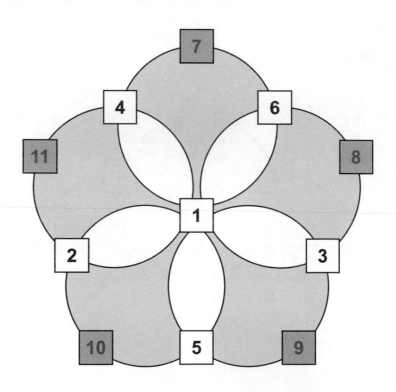

9 ▶ 五環填數之 2 ★☆☆

請將 1～11 各數（部分數已填）填入空格內，使每個圓環上的四

個數之和皆為 20。

你能完成嗎？

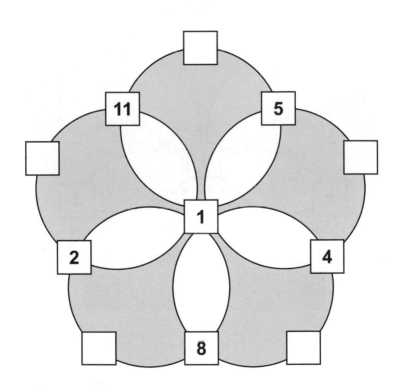

9▶ 五環填數之2 答案

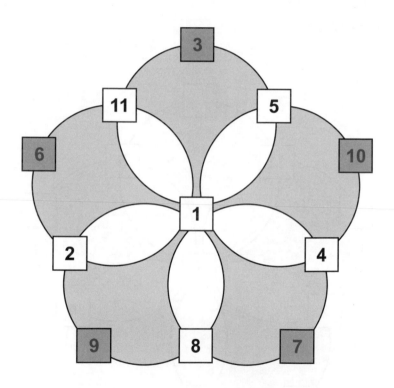

10▶ 五環填數之 3 ★☆☆

請將 1～11 各數（部分數已填）填入空格內，使每個圓環上的四

個數之和皆為 20。

你能完成嗎？

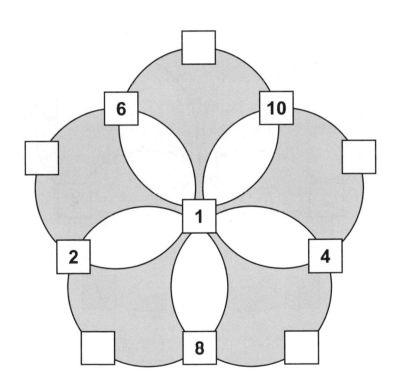

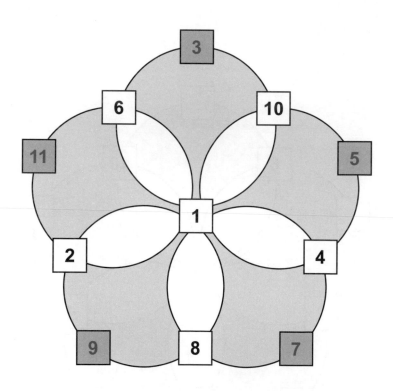

10▶ 五環填數之 3 答案

11▶ 五環填數之 4　　　★☆☆

請將 1～11 各數（部分數已填）填入空格內，使每個圓環上的四

個數之和皆為 20。

你能完成嗎？

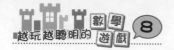

11 ▶ 五環填數之 4 答案

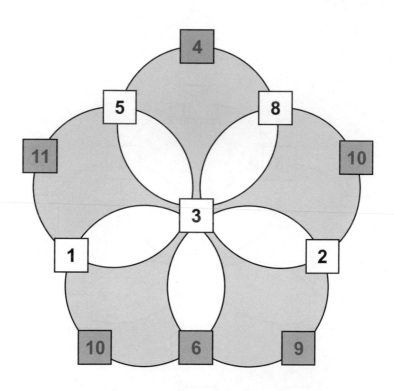

12 五環填數之 5 ★☆☆

請將 1～11 各數（部分數已填）填入空格內，使每個圓環上的四
個數之和皆為 23。

你能完成嗎？

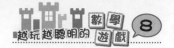

12 五環填數之ㄅ 答案

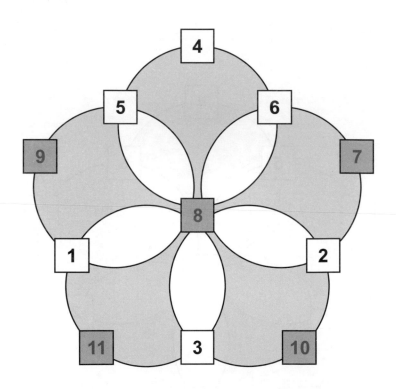

13▶ 五環填數之 6

★★☆

請將 1～11 各數（部分數已填）填入空格內，使每個圓環上的四個數之和皆為 21。

你能完成嗎？

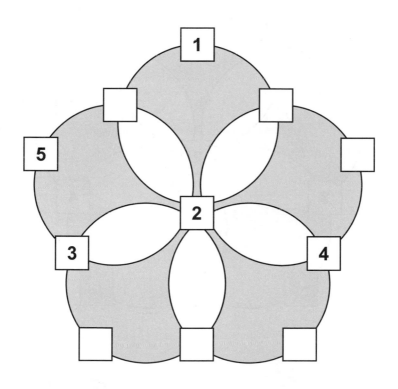

13▶ 五環填數之6 答案

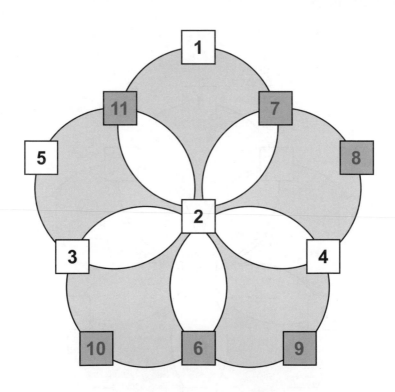

26

14 ▶ 五環填數之ㄅ ★★☆

請將 1～11 各數（部分數已填）填入空格內，使每個圓環上的四

個數之和皆為 21。

你能完成嗎？

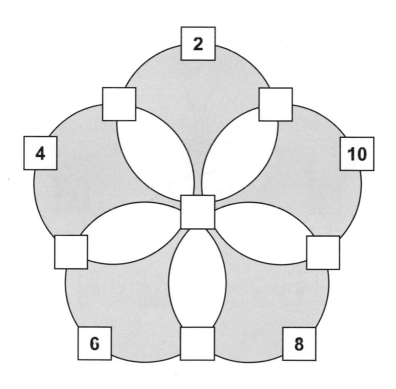

14▶ 五環填數之ㄱ 答案

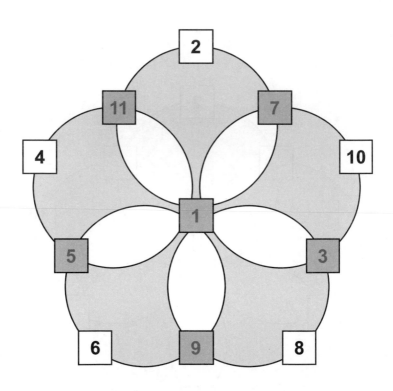

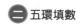
🔢 五環填數之 8　　　　　　　　　　★★☆

請將 1～11 各數（部分數已填）填入空格內，使每個圓環上的四

個數之和皆為 21。

你能完成嗎？

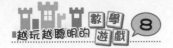

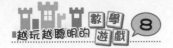

15▶ 五環填數之 8 (答案)

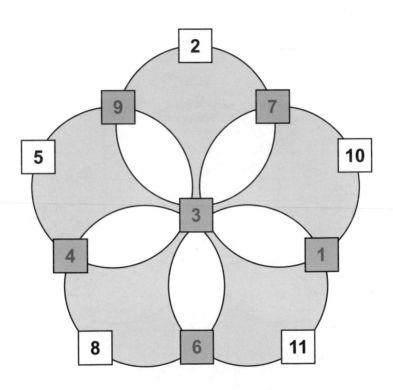

30

16 五環填數之 9 ★★☆

請將 1～11 各數（部分數已填）填入空格內，使每個圓環上的四個數之和皆為 21。

你能完成嗎？

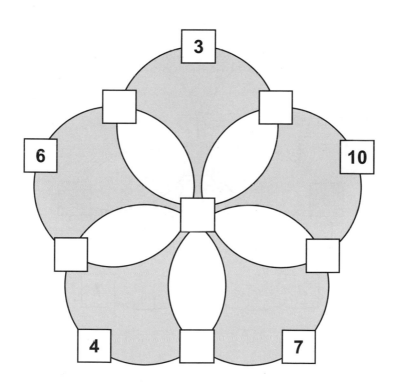

16▶ 五環填數之9 答案

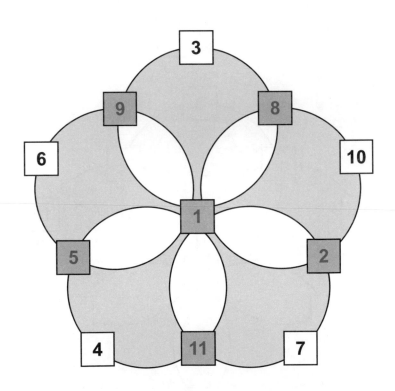

17 五環填數之 10　　　　　　　★★☆

請將 1~11 各數（部分數已填）填入空格內，使每個圓環上的四

個數之和皆為 21。

你能完成嗎？

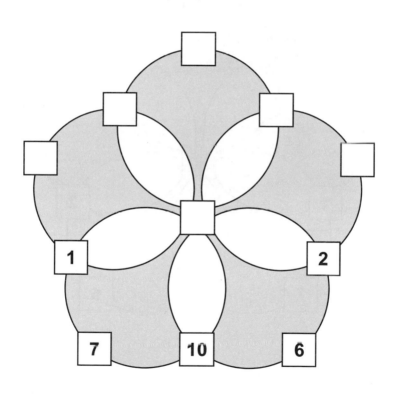

17 五環填數之 10 答案

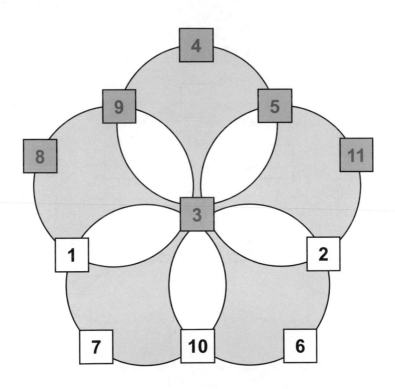

18▶ 五環填數之 11　　　　　　　　　★★☆

請將 1～11 各數（部分數已填）填入空格內，使每個圓環上的四

個數之和皆為 21。

你能完成嗎？

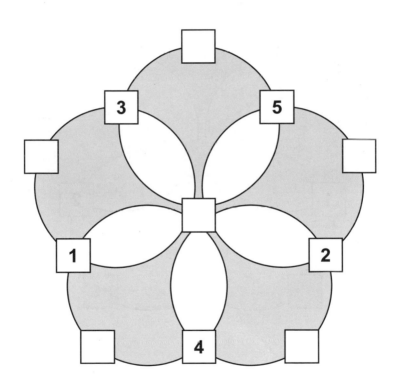

18▶ 五環填數之 I I 答案

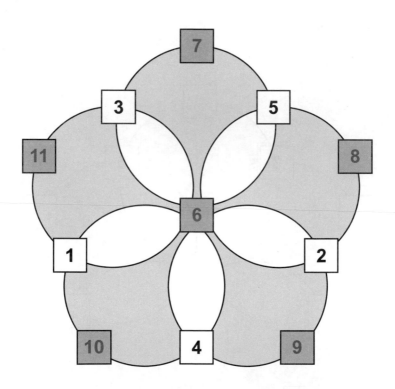

19 五環填數之 12　　　★★☆

請將 1～11 各數（部分數已填）填入空格內，使每個圓環上的四

個數之和皆為 22。

你能完成嗎？

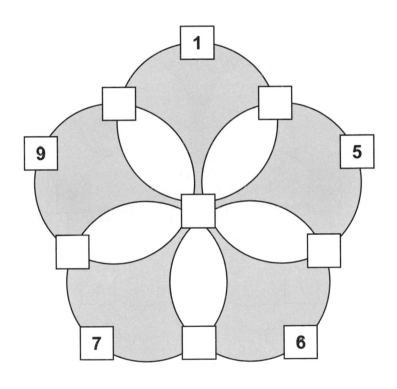

19▶ 五環填數之 12 答案

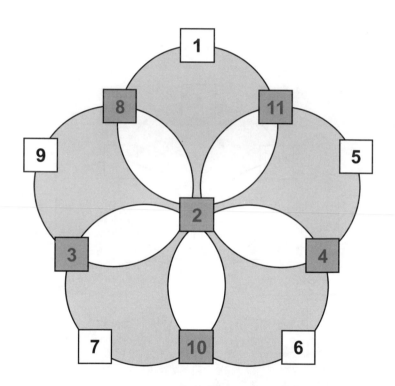

20 ▶ 五環填數之 13 ★★☆

請將 1～11 各數（部分數已填）填入空格內，使每個圓環上的四

個數之和皆為 22。

你能完成嗎？

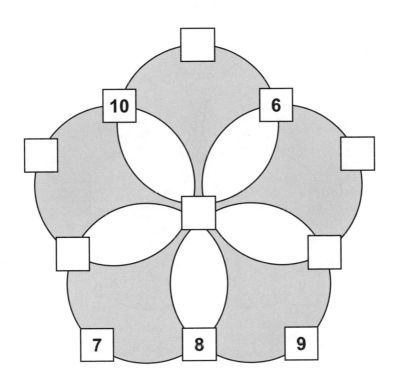

20▶ 五環填數之 13 答案

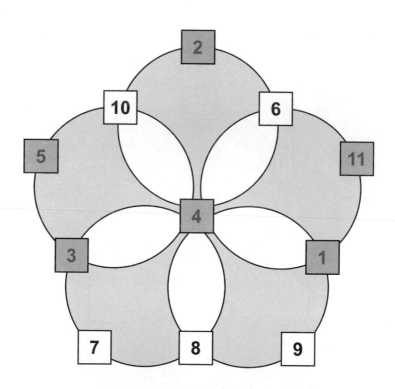

21▶ 五環填數之 14 ★★☆

請將 1～11 各數（部分數已填）填入空格內，使每個圓環上的四個數之和皆為 22。

你能完成嗎？

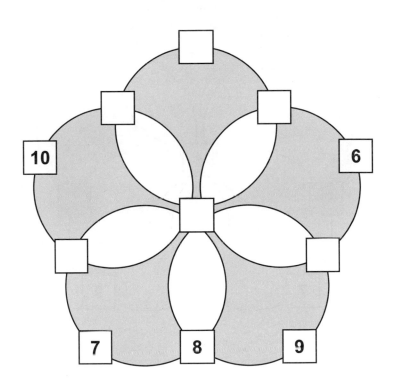

21▶ 五環填數之 14 答案

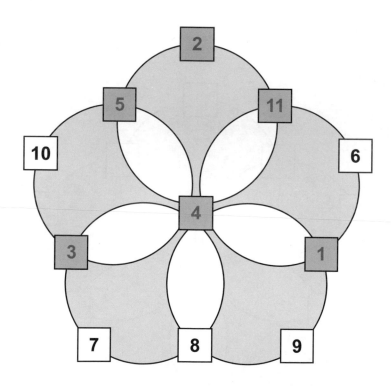

22 五環填數之 15　　　　　★★☆

請將 1～11 各數（部分數已填）填入空格內，使每個圓環上的四個數之和皆為 22。

你能完成嗎？

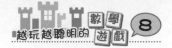

22 ▶ 五環填數之 15 答案

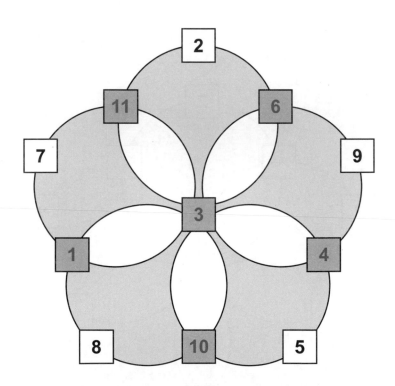

23▶ 五環填數之 16　　　　　　　　★★☆

請將 1～11 各數（部分數已填）填入空格內，使每個圓環上的四個數之和皆為 23。

你能完成嗎？

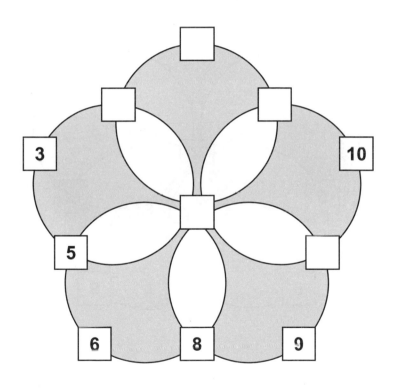

越玩越聰明的數學遊戲 8

23 五環填數之16 答案

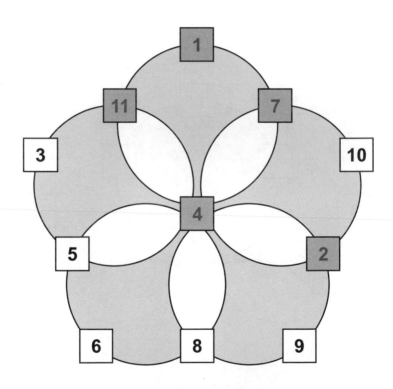

24 ▶ 五環填數之 1ㄅ ★★☆

請將 1～11 各數（部分數已填）填入空格內，使每個圓環上的四個數之和皆為 23。

你能完成嗎？

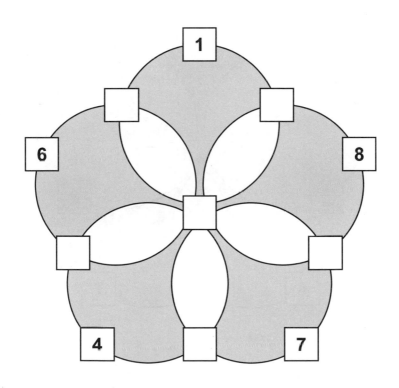

24 ▶ 五環填數之17 答案

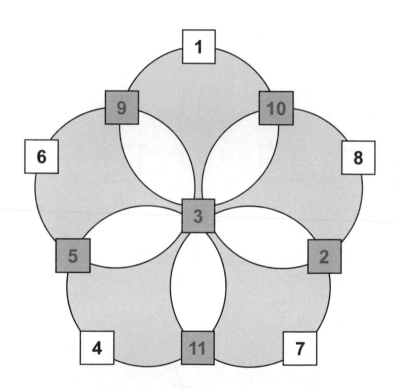

25 **五環填數之 18**　　　　　　　　　　★★☆

請將 1～11 各數（部分數已填）填入空格內，使每個圓環上的四

個數之和皆為 23。

你能完成嗎？

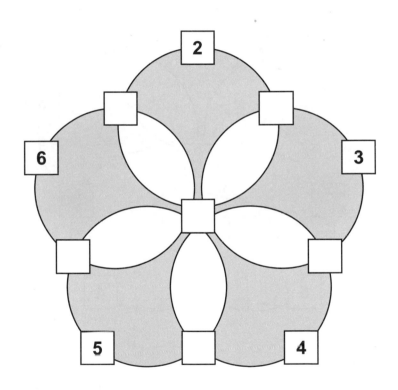

25 五環填數之 18 答案

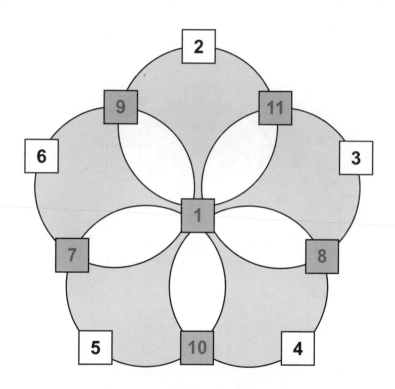

26▶ 五環填數之 19　　　　★★☆

請將 1～11 各數（部分數已填）填入空格內，使每個圓環上的四

個數之和皆為 24。

你能完成嗎？

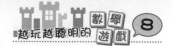

26▶ 五環填數之 19 答案

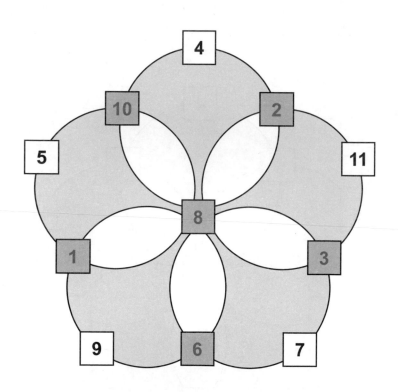

27▶ 五環填數之 20 ★★☆

請將 1～11 各數（部分數已填）填入空格內，使每個圓環上的四

個數之和皆為 24。

你能完成嗎？

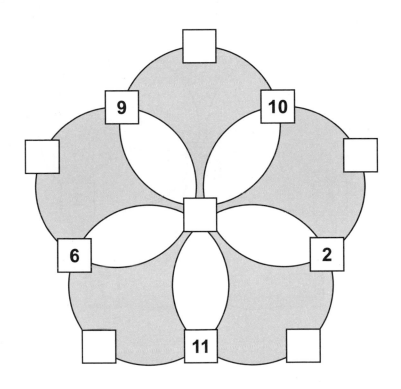

27 ▶ 五環填數之 20 （答案）

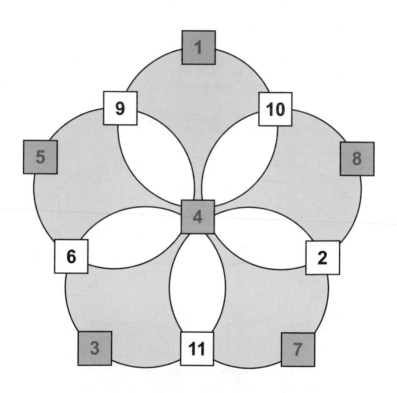

28► 五環填數之 21　　　　　　　　★★☆

請將 1～11 各數（部分數已填）填入空格內，使每個圓環上的四

個數之和皆為 25。

你能完成嗎？

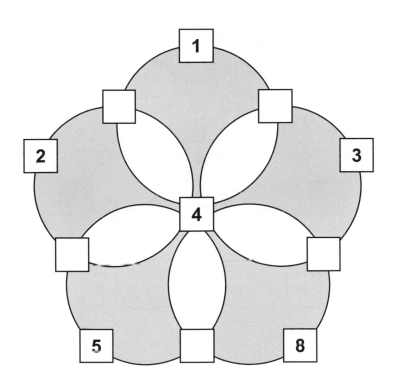

28 ▶ 五環填數之 21 答案

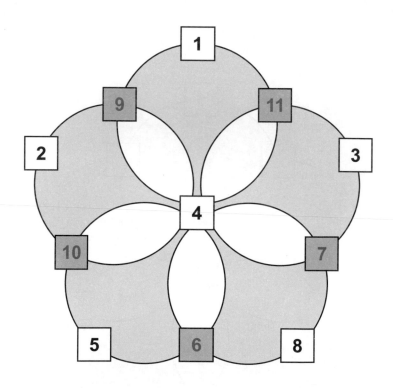

29▶ 五環填數之 22　　　　★★☆

請將 1～11 各數（部分數已填）填入空格內，使每個圓環上的四

個數之和皆為 25。

你能完成嗎？

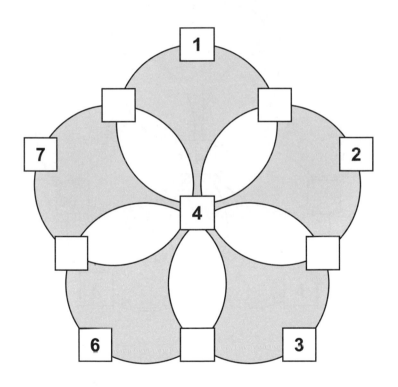

越玩越聰明的 數學遊戲 8

29 ▶ 五環填數之 22 答案

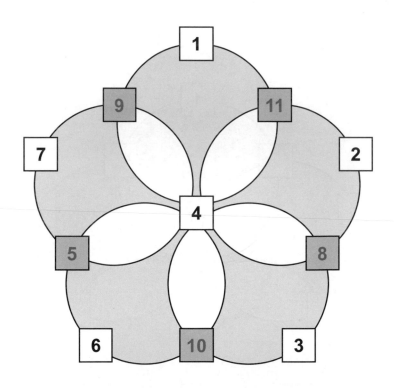

30► 五環填數之 23 ★★☆

請將 1～11 各數（部分數已填）填入空格內，使每個圓環上的四

個數之和皆為 25。

你能完成嗎？

30 ▶ 五環填數之 23 答案

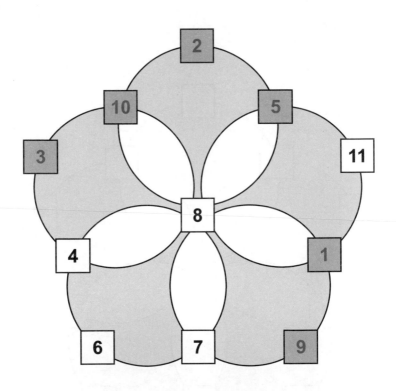

60

31 ▶ 五環填數之 24　　　　　★★☆

請將 1～11 各數（部分數已填）填入空格內，使每個圓環上的四

個數之和皆為 25。

你能完成嗎？

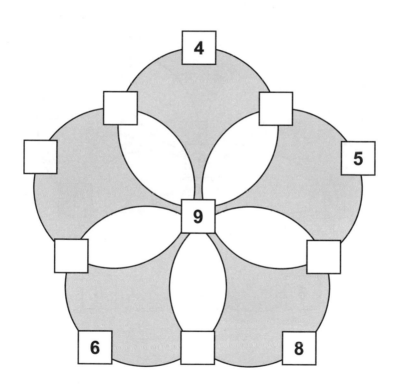

31▶ 五環填數之 24 答案

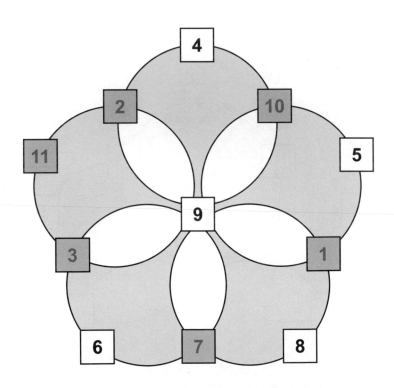

32 五環填數之 25 ★★☆

請將 1～11 各數（部分數已填）填入空格內，使每個圓環上的四
個數之和皆為 26。

你能完成嗎？

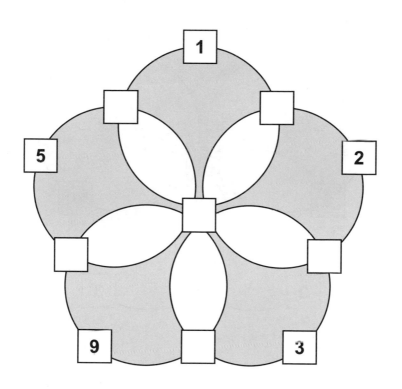

32 五環填數之 25 答案

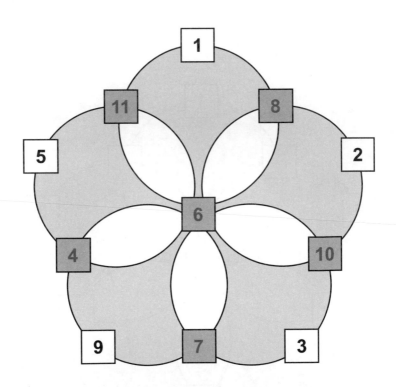

33 ▶ 五環填數之 26　　　★★☆

請將 1～11 各數（部分數已填）填入空格內，使每個圓環上的四個數之和皆為 26。

你能完成嗎？

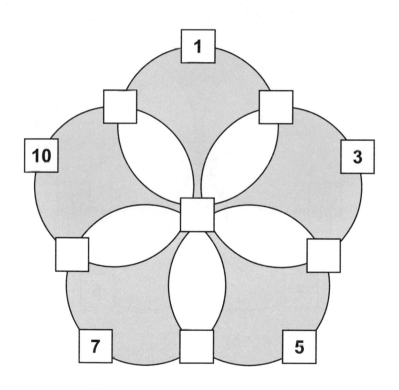

33▸ 五環填數之 26 （答案）

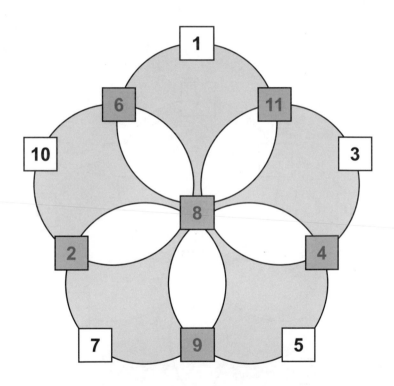

66

34 五環填數之 27 ★★☆

請將 1～11 各數（部分數已填）填入空格內，使每個圓環上的四

個數之和皆為 26。

你能完成嗎？

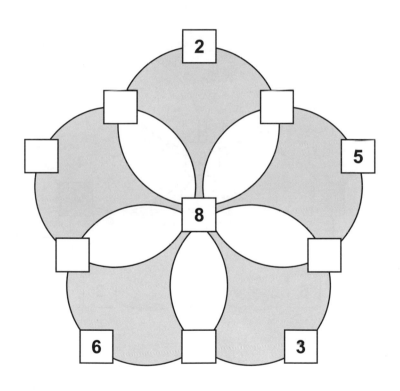

34▶ 五環填數之 27 答案

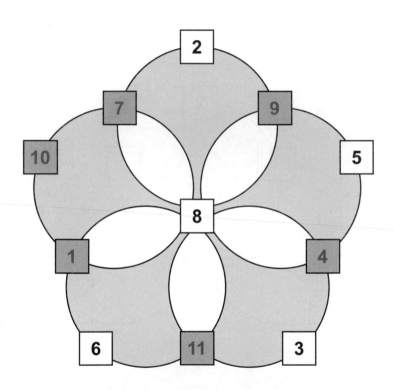

35▶ 五環填數之 28　　　　★★☆

請將 1～11 各數（部分數已填）填入空格內，使每個圓環上的四
個數之和皆為 26。

你能完成嗎？

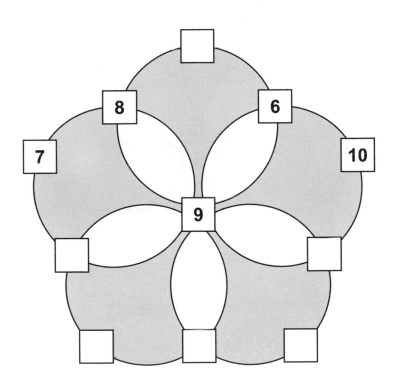

35▶ 五環填數之 28 答案

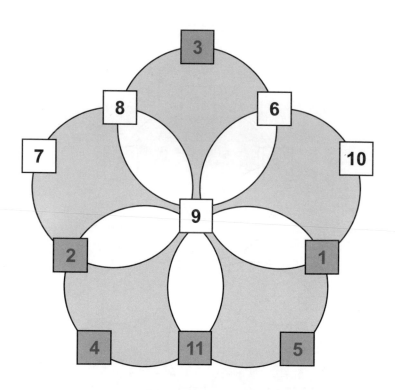

36▶ 五環填數之 29　　　★★★

請將 1～11 各數（部分數已填）填入空格內，使每個圓環上的四個數之和皆為 27。

你能完成嗎？

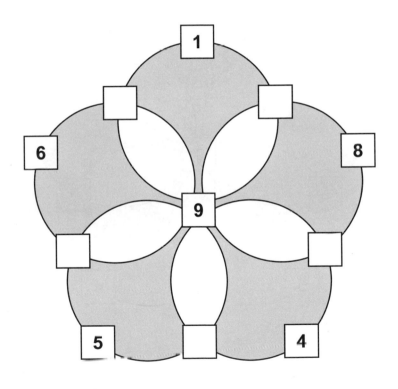

36 ▶ 五環填數之 29 答案

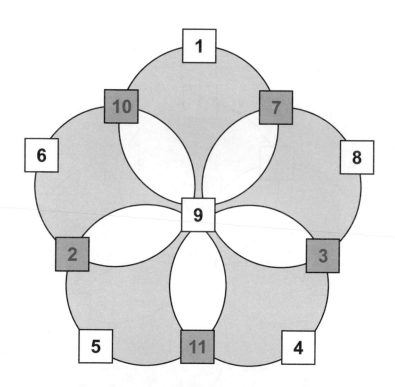

37▶ 五環填數之 30 ★★★

請將 1～11 各數（部分數已填）填入空格內，使每個圓環上的四

個數之和皆為 27。

你能完成嗎？

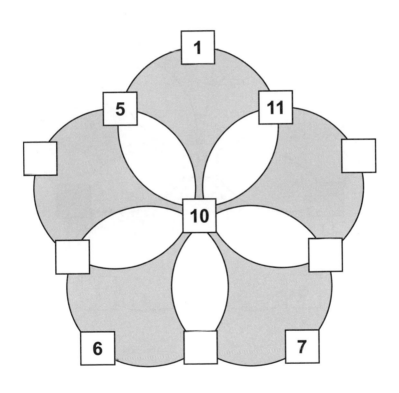

37▶ 五環填數之 30 答案

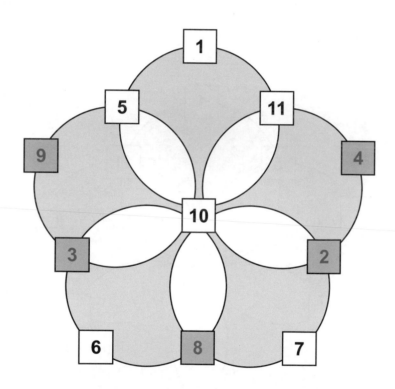

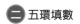

38▶ 五環填數之 31 ★★★

請將 1～11 各數（部分數已填）填入空格內，使每個圓環上的四

個數之和皆為 27。

你能完成嗎？

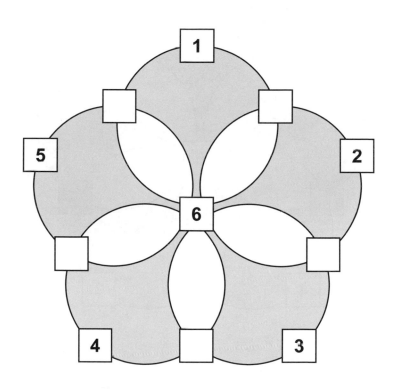

38▶ 五環填數之 31 答案

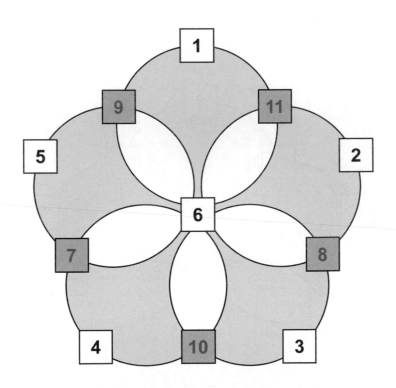

39▶ 五環填數之 32　　　　　　　★★★

請將 1～11 各數（部分數已填）填入空格內，使每個圓環上的四

個數之和皆為 27。

你能完成嗎？

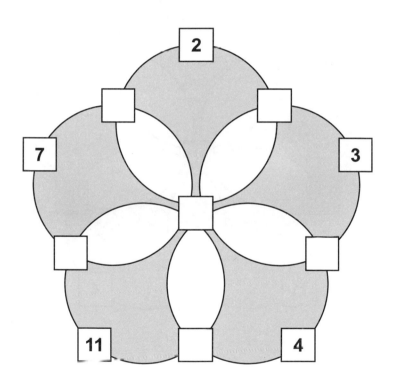

39 五環填數之 32 答案

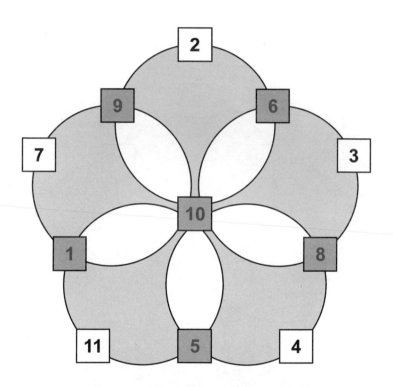

40▶ 五環填數之 33　　　　★★★

請將 1～11 各數（部分數已填）填入空格內，使每個圓環上的四

個數之和皆為 28。

你能完成嗎？

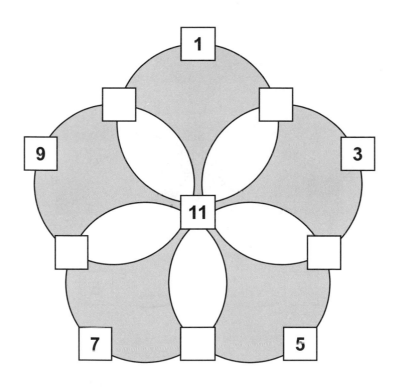

40▶ 五環填數之 33 答案

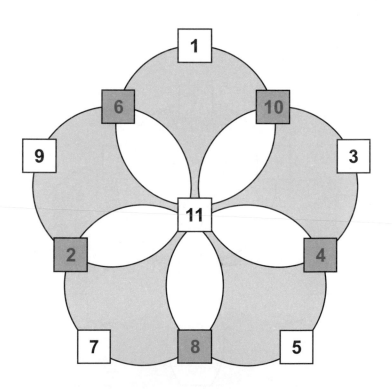

41 ▶ 五環填數之 34 ★★★

請將 1～11 各數（部分數已填）填入空格內，使每個圓環上的四個數之和皆為 28。

你能完成嗎？

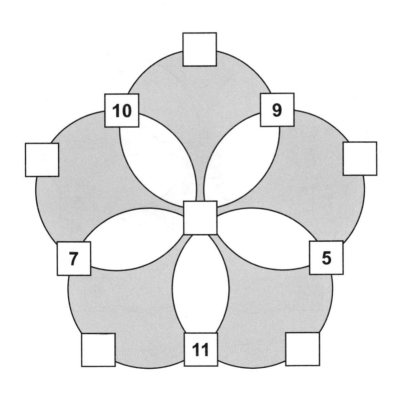

41▶ 五環填數之 34 答案

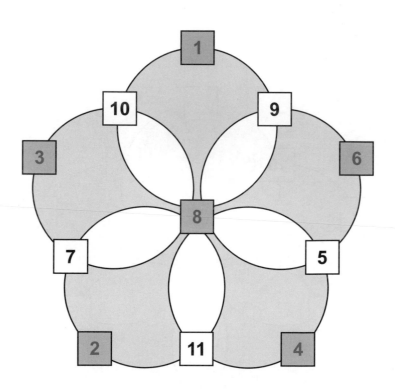

42▶ 五環填數之 35 ★★★

請將 1～11 各數（部分數已填）填入空格內，使每個圓環上的四

個數之和皆為 28。

你能完成嗎？

42 ▶ 五環填數之 35 答案

43 五環填數之 36　　　★★★

請將 1～11 各數（部分數已填）填入空格內，使每個圓環上的四

個數之和皆為 30。

你能完成嗎？

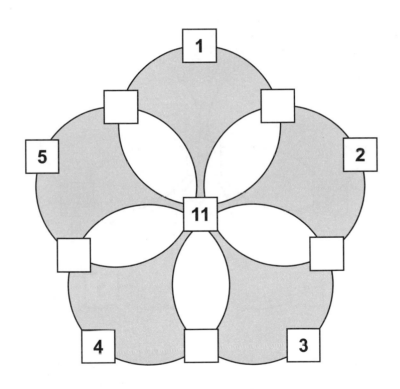

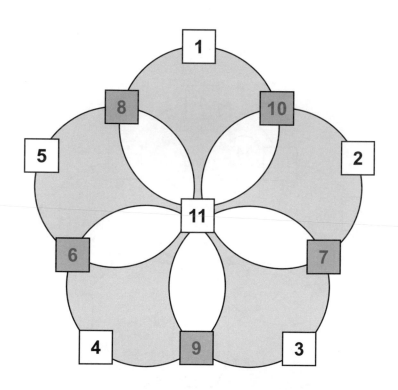

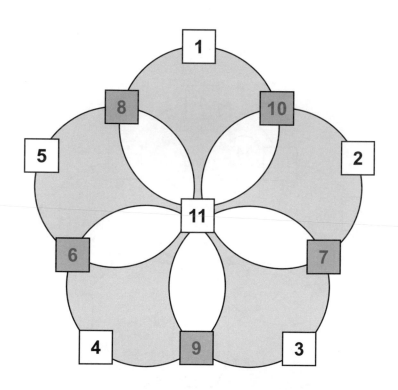 五環填數之 36 答案

44 ▶ 智填七數 ★☆☆

請把 1、2、3、4、5、6、7 分別填入空格內，使七邊形每條邊上的三個數之和皆為 19。

你能尋找到巧妙的填法嗎？

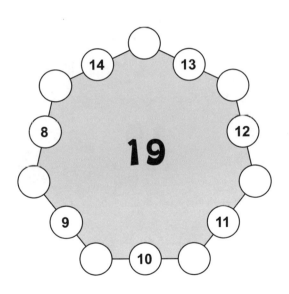

44 智填七數 答案

1 填在最上方的空格內,然後順時針方向隔三個圓圈填下一個數,以這樣的規律,可以很快填出答案來。

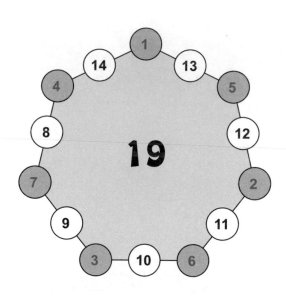

45 智填九數 ★☆☆

請把 1、2、3、4、5、6、7、8、9 分別填入空格內,使九邊形每
條邊上的三個數之和皆為 24。

你能尋找到巧妙的填法嗎?

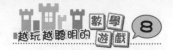

45 智填九數 答案

1填在最上方的空格內，然後順時針方向隔三個圓圈填下一個

數，以這樣的規律，可以很快填出答案來。

顯然，與填七邊形一樣的規律。你掌握了這個方法，自己可以設

計出更多奇數邊數的圖形填數遊戲了。

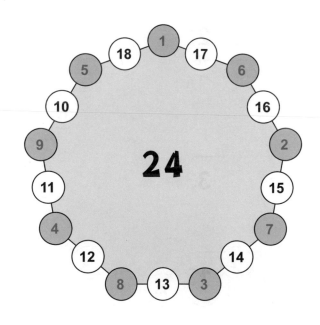

46▶ 120 之謎　　　　　　　　　　★☆☆

請把自然數 1、2、3、4、5、6、7、8、9 分別填入圖中的空格內，

使直行橫列、對角線上的六個數之和皆為 120。

試一試，你能完成嗎？

	29	23	24	34	
21		35	28		26
36	22			25	27
16		33	37	11	17
12	39	14	19	31	
32	15	13		18	38

46 ▶ 120 之謎 答案

從每行或列中缺少一個數的填起，就不難找到答案。

3	29	23	24	34	7
21	9	35	28	1	26
36	22	2	8	25	27
16	6	33	37	11	17
12	39	14	19	31	5
32	15	13	4	18	38

47 ▶ 巧算 70　　　　　★☆☆

請把 1、2、3、4、5 填入空格處，使每個圓內的數之和皆為 70。

試試看，你能辦到嗎？

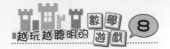

47 巧算70 答案

只需要算一下，就能夠填出所要求的數。

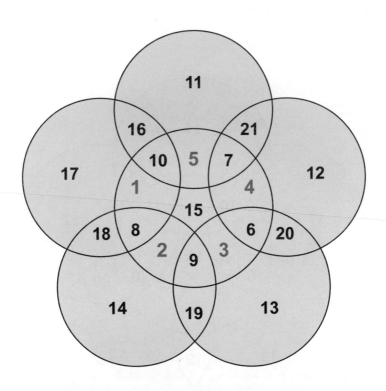

48▶ 遙遙相對 ★★☆

請將自然數 1、2、3、4、5、6、7 分別填入下面的空格內,使每個圓環上(共五個)上的數之和皆為 45。

試試看,你能完成嗎?

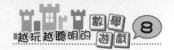

48▶ 遙遙相對 答案

其實並不難填，只要保證上下相對的兩個數之和為 15 即可。

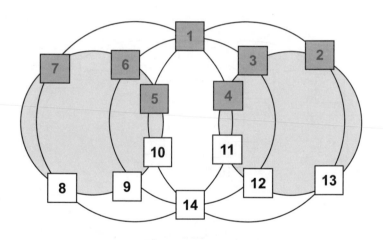

49 ▶ 巧填質數　　　　　　　　　　　★★☆

請把 5、7、11、13、17、19 填入空格處,使每個圓內的數之和皆為 48。

試試看,你能完成嗎?

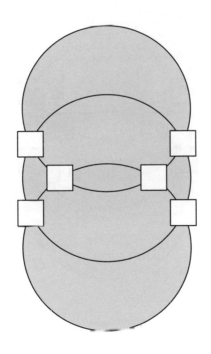

49▶ 巧填質數 答案

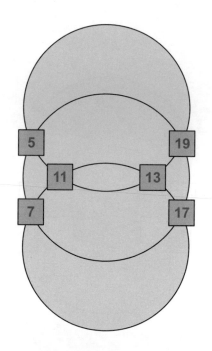

50▶ 環上填數 ★★☆

請把 1～10 這十個數填入下面的圓環上，使每個圓環上的數之和皆為 22。

試試看，你能完成嗎？當然，如果你能夠找出兩種不同答案，那你就是最棒的了。

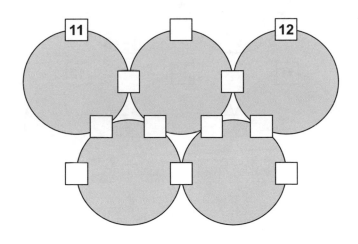

50▶ 環上填數 (答案)

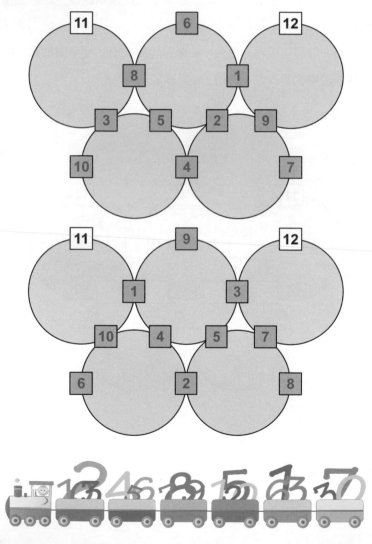

51 ▶ 極致調理　　　　　　　　　　★★☆

五環圖中有規律地依次填寫著 1、2、3、4、5、6、7、8、9，我們知道，只需要對調兩個數，**就能夠讓**每個圓環上的數之和相等。

真奇妙！這可能嗎？請你動腦筋試一試！

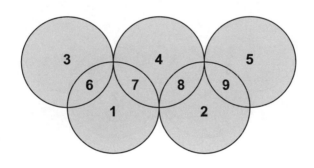

51▶ 極致調理 答案

如圖，將「3」與「8」對換位置，就是要求出的答案。

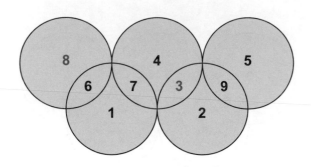

52▶ 填數　　　　　　　　　　　　★★☆

請把0、1、2、3、4、5、6、7這些數字填入圓圈內，使每條直線上的三個數之和都能相等。

試試看，你能完成嗎？

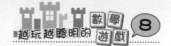

52 ▶ 填數 答案

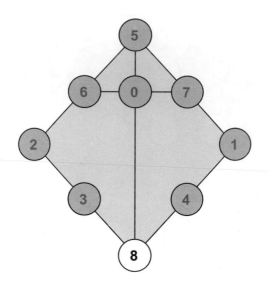

53 五角星填數　　　★★☆

這是一種與數獨相似的填數智力遊戲。

請把 1～15 這些數字分別填入小圓圈內，使每條直線上及每一個

小三角上的四個數之和皆為 27。

你能完成嗎？

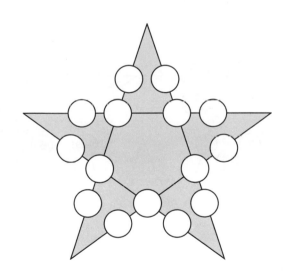

53▶ 五角星填數 答案

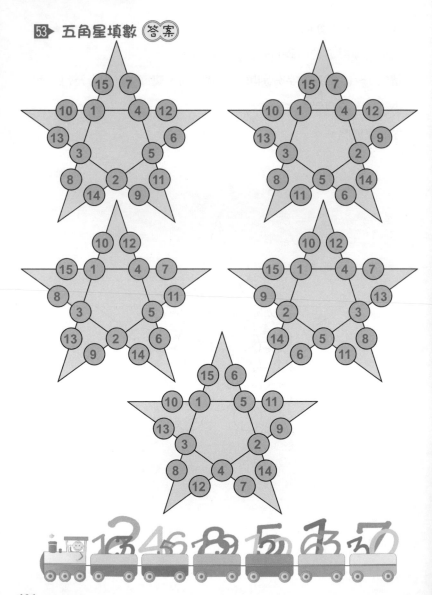

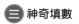

54▶ 調數填值　　　　　　　　　　　　★★☆

這裡是四個圓環排列成的圖形,上面放上了有 1～9 這九個數的
卡片,細算一下,還會發現每個圓環卡片上的數之和皆為 16。
請你來動動腦筋,調整一下這些卡片,使每個圓環卡片上的數之
和皆為 17。

試試看,你能辦到嗎?

提示:不需要調整的三張卡片是「5」、「1」、「9」。

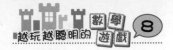
54 調數填值 答案

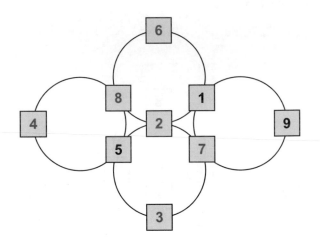

55 ㄅ 1 趣題 ★★☆

請把自然數 2、3、4、6、7、8、9 分別填入圖中的空格內，使每
個圓環上的數之和皆為 16。如果你能夠完成，那就再來動動腦
筋，調整一下你所填的數，使每個圓環上的數之和皆為 17。

試試看，你能都完成嗎？

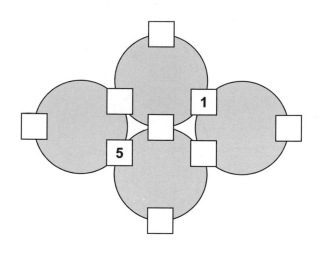

55 51 趣題 答案

上圖每個圓環上數字和為 16；下圖每個圓環上數字和為 17。

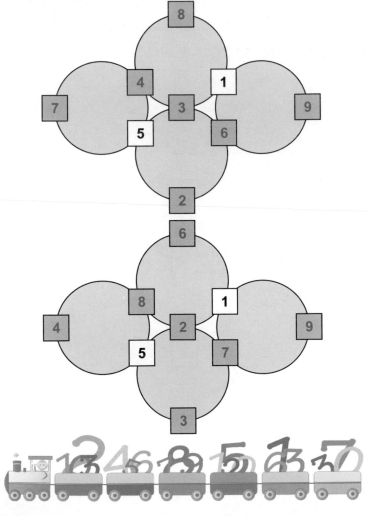

四、環環相連

56▶ 五數連環　　　　　　　　　　　　　★☆☆

這個奇怪的圖形上，填有五個連續的自然數 12、13、14、15、
16。

請在圓環上填入另外五個連續的自然數，使外環上相鄰的兩數之
和，等於它們共同交接的那個數。

試試看，你能完成嗎？

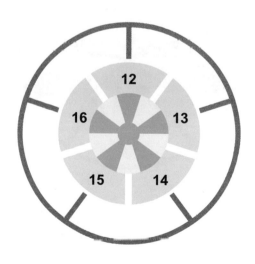

56 ▶ 五數連環 答案

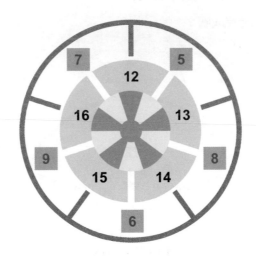

57 梅花填數之 I　　　★☆☆

請把 1、2、3、4、5 這五個數填入下面的空格內，使每個圓環上的三個數之和皆為 14。

試試看，你能完成嗎？

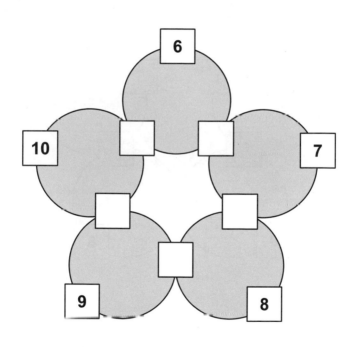

57 梅花填數之 1 答案

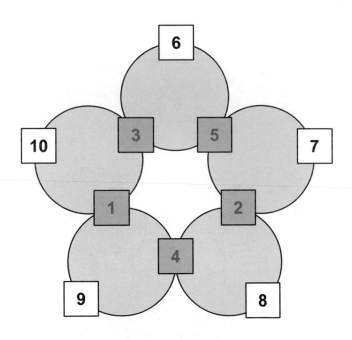

58 梅花填數之 2　　★☆☆

請把 1、3、5、7、9 這五個數填入下面的空格內,使每個圓環上的三個數之和皆為 16。

試試看,你能完成嗎?

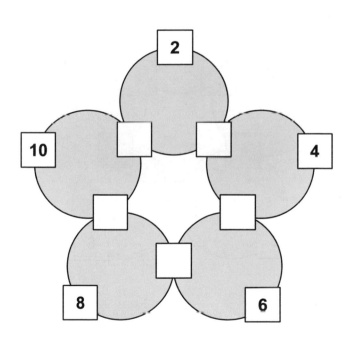

58 ▶ 梅花填數之 2 答案

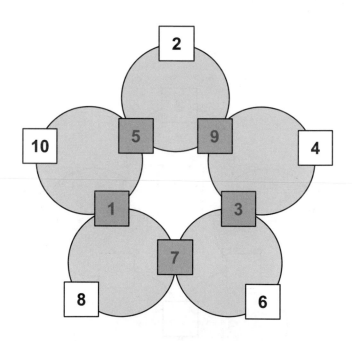

59▶ 梅花填數之 3　　　　　★☆☆

請把 1、4、7、8、10 這五個數填入下面的空格內，使每個圓環

上的三個數之和皆為 17。

試試看，你能完成嗎？

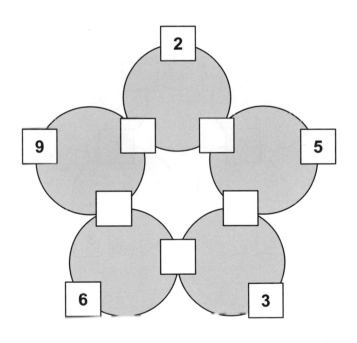

59 ▶ 梅花填數之 3 （答案）

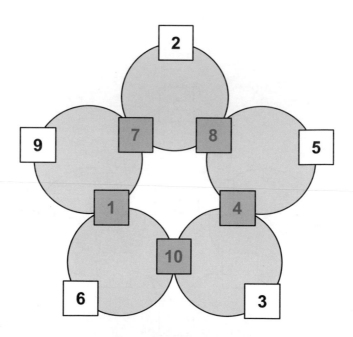

118

60▶ 梅花填數之 4　　　　　　　　★☆☆

請把 6、7、8、9、10 這五個數填入下面的空格內,使每個圓環

上的三個數之和皆為 19。

試試看,你能完成嗎?

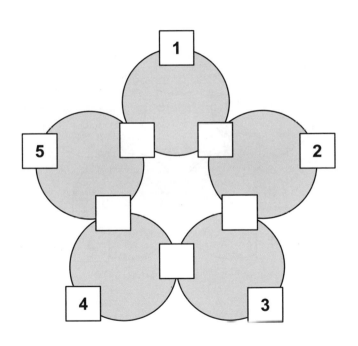

60 ▶ 梅花填數之 4 答案

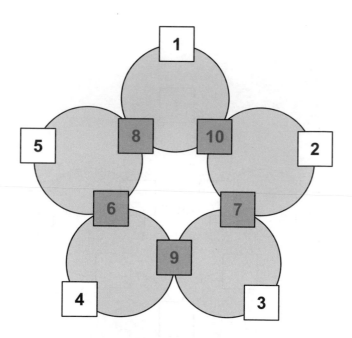

61▶ 填數求和　　　　　　　　　★☆☆

請在空格內填入 5、6、7、8，使每個圓環（共七個）和每條直

線上（共兩條）的四個數之和都相等。

試試看，你能完成嗎？

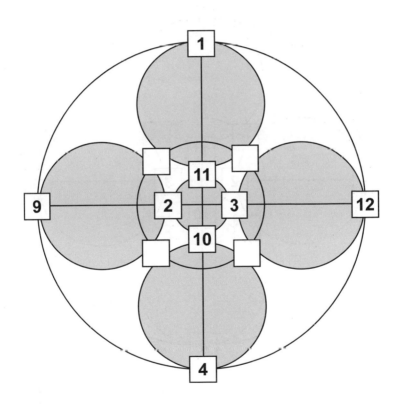

61▶ 填數求和 答案

由最大和最小圓環及兩條直線上的數得知,完成後的圖中每個圓環上的數之和皆為 26。

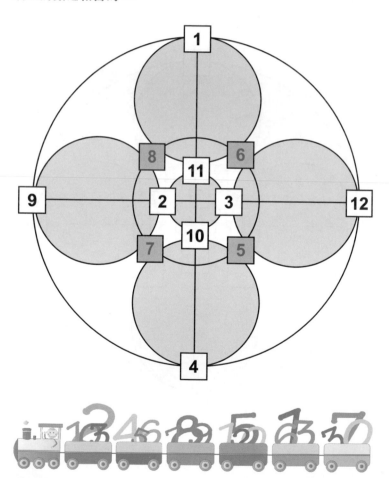

62 環環相連

圖中每個三連環都填寫著 1、2、3、4、5、6，部分數已填，請將其餘的數填入，使每組中每個圓環內的數之和都相等。

你能填出所有的答案嗎？

62▶ 環環相連 答案

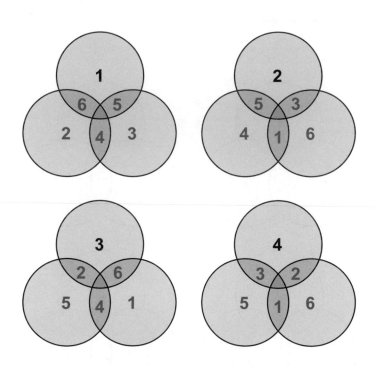

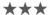

63▶ 每環為 22 ★★★

在下面的八個圓環中填入 1～16（1 已填）各數，使每個圓環上的三個數之和都是 22。

你可以這樣想：每個圓環上的三個數之和皆為 22，

$22 \times 8 = 176$，而 $1 + 2 + \cdots + 15 + 16 = 136$，$176 - 136 = 40$。

可見，圓環相接的（重覆使用的）八個數的和為 40。

因此，如何選擇出包括 1 在內的和為 40 的八個數，是解開這道題的關鍵所在。

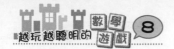

63▶ 每環為 22 答案

首先，1 與下一個圓環交接的那個數不能小於 5，因為如果想湊成這個圓環上三個數之和為 22 的話，最大的數是 16，小於 5 就沒有辦法湊成這個圓環了，故該環可以填 5。

如果將 5 換作 6，它還會有另外的答案：

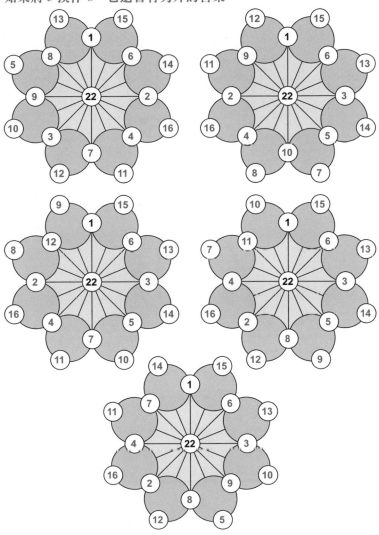

我們繼續嘗試，將 6 換作 7，可以找到一種答案：

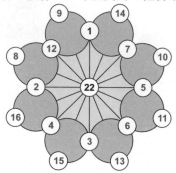

將 7 換作 8，通過試填會發現沒有辦法讓全部圖環上的三個數之和皆為 22，故無解。將 7 換作 9，可以填出一種答案：

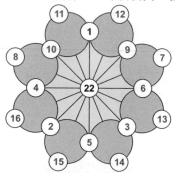

如果說將 9 換作 10，將會出現它本身左右交換的變式，這裡就不算作新的答案了。

至此，我們找到了和為 22 的所有不重覆的基本答案共十種。如果說將它們旋轉、對稱、鏡像，還會有其他的變式，但都是由這些答案轉化而來的。你看明白了嗎？

64 每環為 23　　　★★★

在下面的八個圓環中填入 1~16（1 已填）各數，使每個圓環上的三個數之和都是 23。

你可以這樣想：每個圓環上的三個數之和皆為 23，

$23 \times 8 = 184$，而 $1 + 2 + \cdots + 15 + 16 = 136$，$184 - 136 = 48$。

可見，圓環相接的（重覆使用的）八個數的和為 48。

因此，如何選擇出包括 1 在內的和為 48 的八個數，是解開這道題的關鍵所在。

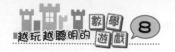

64 ► 每環為 23 答案

首先，1 與下一個圓環交接的那個數不能小於 6，因為如果想湊成這個圓環上三個數之和為 23 的話，最大的數是 16，小於 6 就沒有辦法湊成這個圓環了，故該可以填 6。

下面的十種答案都是符合要求的。

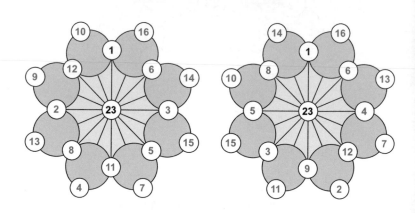

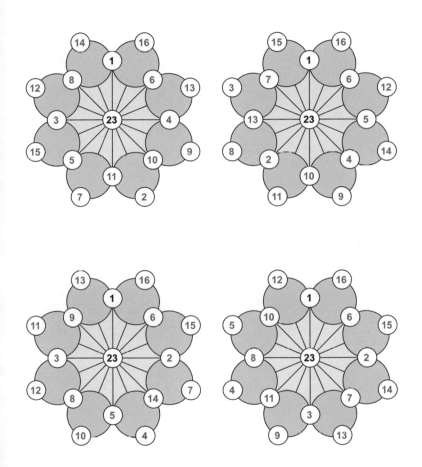

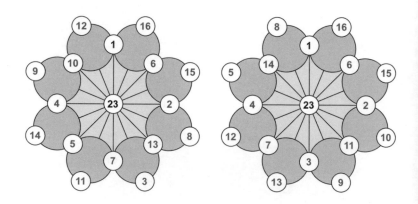

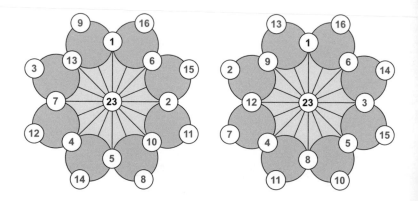

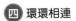
我們將 6 換作 7，可以找到三種答案：

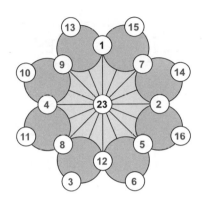

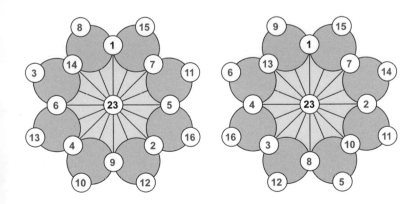

將 7 換作 8，可以填出如下答案：

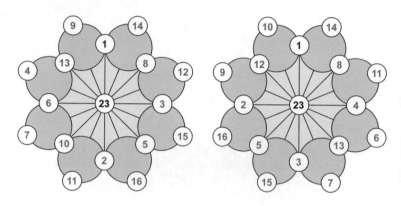

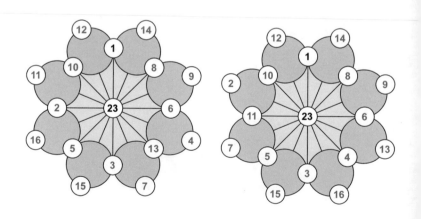

將 8 換作 9，可以填出兩種答案：

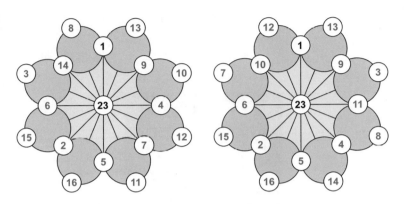

至此，我們找到了和為 23 的所有不重覆的基本答案共十九種。

如果說將它們旋轉、對稱、鏡像，還會有其他的變式，但都是由這些答案轉化而來的。

對於這樣的題目，相信你已經熟悉了吧。

數學拾貝

蔡聰明　著

數學的求知活動有兩個階段：發現與證明。並且是先
有發現，然後才有證明。在本書中，作者強調發現的
思考過程，這是作者心目中的「建構式數學」，會涉
及數學史、科學哲學、文化思想等背景，而這些題材
使數學更有趣！

從算術到代數之路

蔡聰明　著

最適合國中小學生提升數學能力的課外讀物！

本書利用簡單有趣的題目講解代數學，打破學生對代

數學的刻板印象，帶領國中小學生輕鬆征服國中代數

學。